Publique su obra terminada en su muro y únase a la comunidad.

#FEENCOLOR

Mamá y yo

ESTA LUCECITA MÍA

LIBRO DE COLOREAR

CASA
CREACIÓN

Dios ha puesto un gran amor en nuestros corazones por los demás. Él nos ha perfeccionado y hace completos en Jesús. Decido andar en amor individualmente y como familia, de manera que podamos bendecir a otros.

—GERMAINE COPELAND

SEA LA LUZ...

El Señor nos provee tantas bendiciones. Es nuestra constante chispa de esperanza en la oscuridad, el gozo que nos envuelve en medio de la tristeza, nuestro guía cuando la confusión nos rodea y mucho más. Tenemos la responsabilidad de ser una luz que guíe a otros a salir de las tinieblas del mundo, al compartir nuestra fe y demostrar su amor. Primero compartimos su luz con nuestros hijos cuando hablamos de Dios, la Biblia y de las muchas promesas que tiene para nosotros. Ahora necesitamos animarlos a que repartan su luz—su conocimiento del Señor—a otros.

Recuerde que Dios es fiel y capaz de satisfacer cada necesidad que enfrente usted y su familia ahora o en el futuro. Descanse en la paz y el amor del Señor mientras colorea con su hijo o si toma unos minutos para usted. Le hemos provisto de veintitrés ilustraciones para que las coloree en la primera mitad de este libro y de otras veintitrés en la segunda mitad para que su hijo las coloree. Las páginas vienen perforadas para que las puedan compartir sin inconvenientes.

Cada ilustración viene acompañada de una escritura en la página opuesta. Le animamos a que use esos versículos para orar por su familia, para que se los memoricen juntos, para explicar lo que significan y juntos desarrollen un lazo más estrecho con el Señor. Dialogue con su hijo sobre cómo puede compartir su luz con otros. Los versos bíblicos han sido tomados de la versión Reina Valera 1909.

Esperamos que este libro de colorear sea para usted tanto hermoso como inspirador. A medida que colorea recuerde que los mejores esfuerzos artísticos no tienen reglas. Dele rienda suelta a su creatividad mientras experimenta con colores y texturas. La libertad de autoexpresión le ayudará a liberar bienestar, equilibrio, concienciación y paz interior a su vida, al permitirle disfrutar del proceso así como del producto final. Cuando haya terminado puede enmarcar sus creaciones favoritas u obsequiarlas como regalos. Luego puede subir su obra a Facebook, Twitter o Instagram con la etiqueta #FEENCOLOR.

Porque tú eres mi lámpara, oh Jehová: Jehová da luz a mis tinieblas.

—2 SAMUEL 22:29

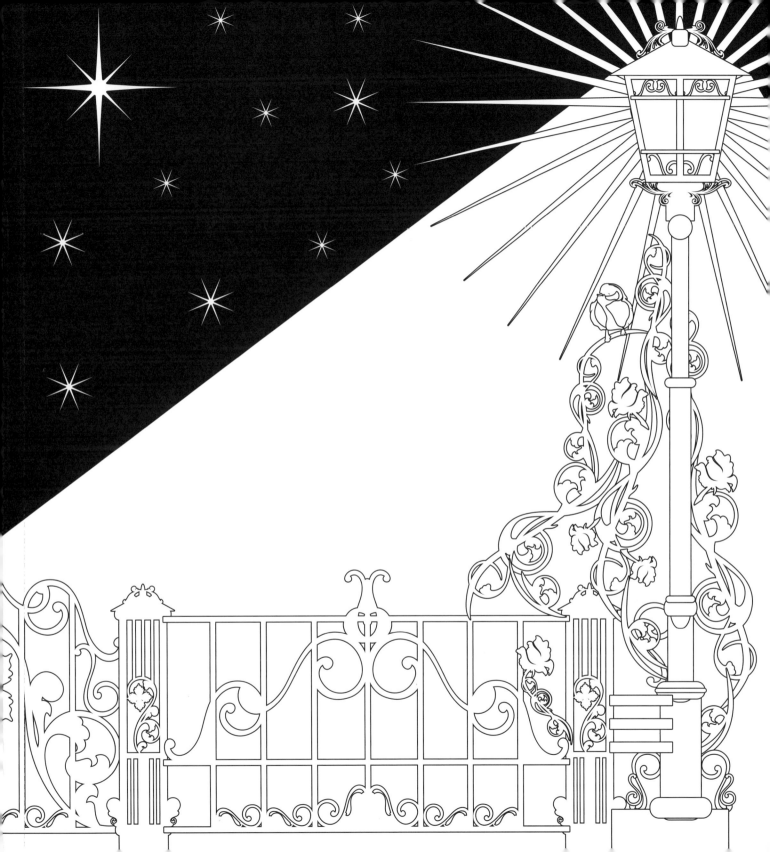

Porque tú eres mi lámpara, oh Jehová:
Jehová da luz a mis tinieblas.

—2 Samuel 22:29

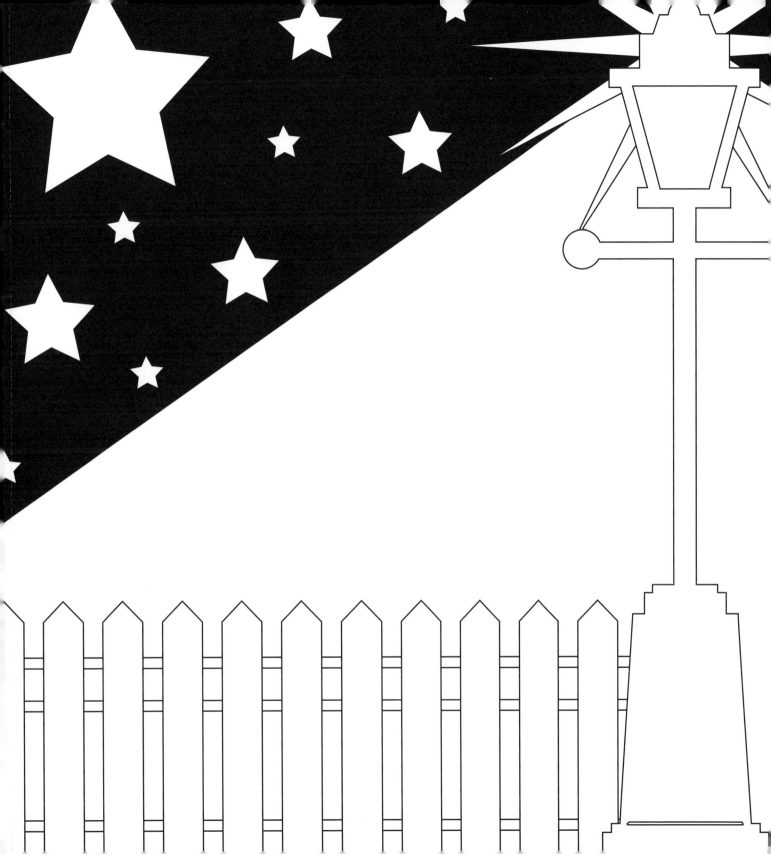

La lámpara del cuerpo es el ojo: así que, si tu ojo

fuere sincero, todo tu cuerpo será luminoso.

—*Mateo 6:22*

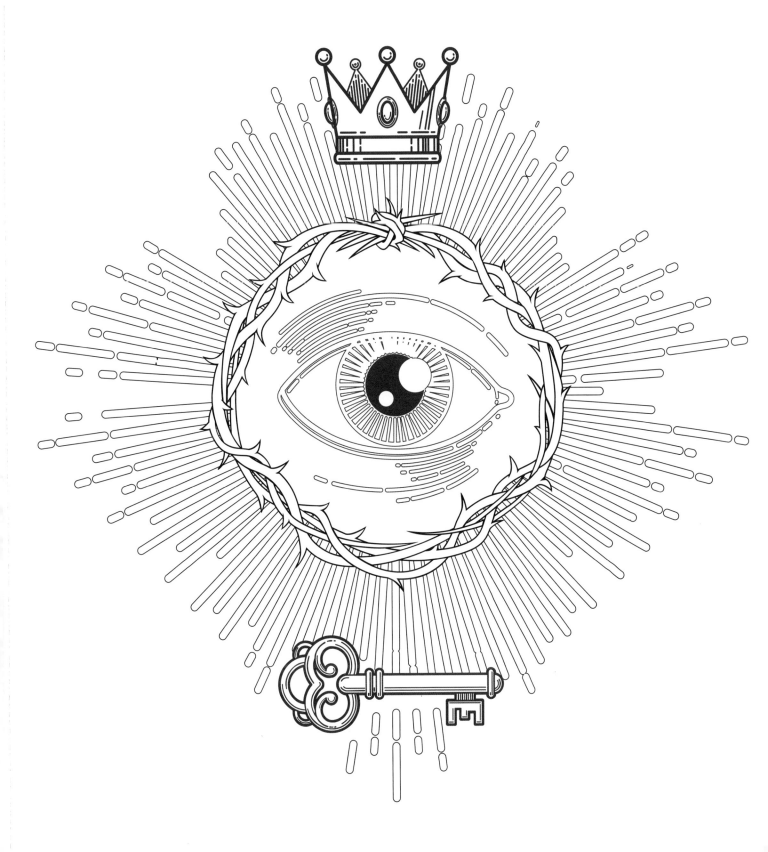

La lámpara del cuerpo es el ojo:
así que, si tu ojo fuere sincero,
todo tu cuerpo será luminoso.

—Mateo 6:22

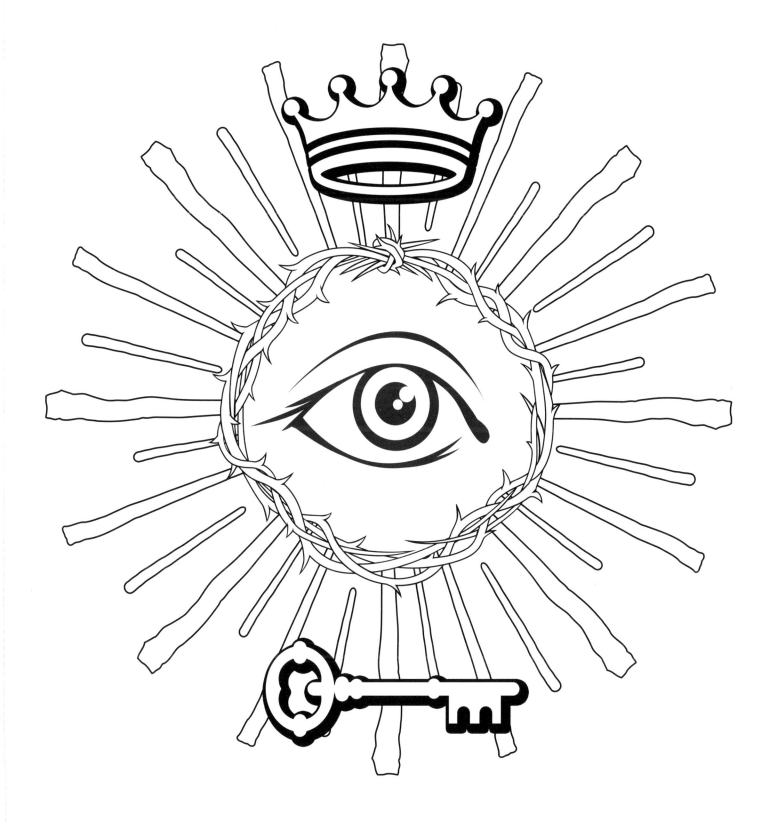

Que Dios es luz, y en Él no hay ningunas tinieblas.

—1 Juan 1:5

Que Dios es luz, y en
Él no hay ningunas tinieblas.

—*1 Juan 1:5*

Y el que es enseñado en la palabra, comunique en

todos los bienes al que lo instruye.

—GÁLATAS 6:6

Y el que es enseñado en la palabra,
comunique en todos los bienes
al que lo instruye.

—Gálatas 6:6

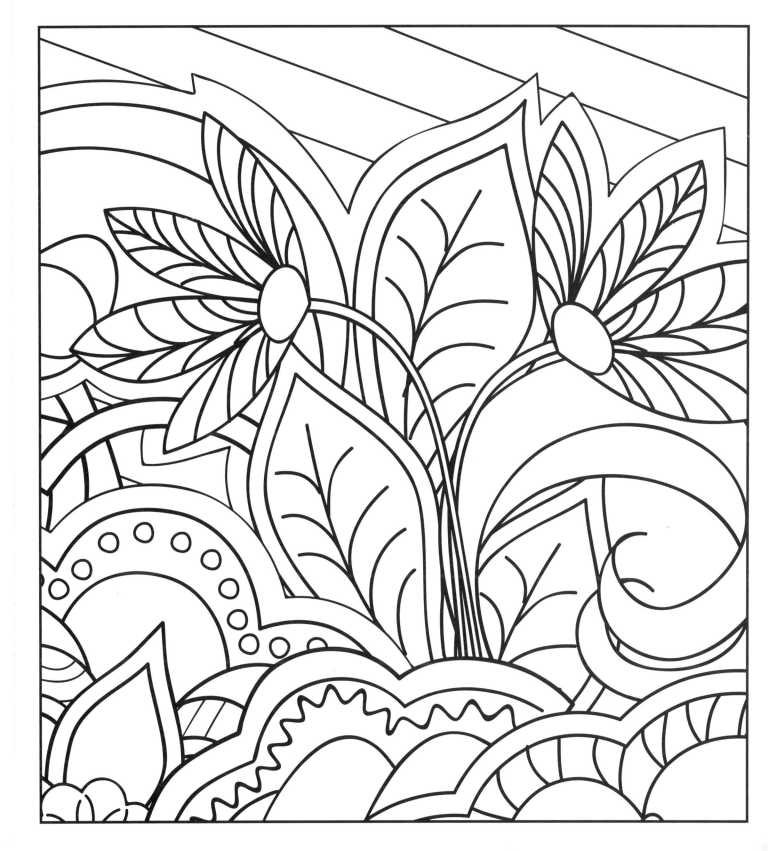

Tú pues alumbrarás mi lámpara:

Jehová mi Dios alumbrará mis tinieblas.

—Salmo 18:28

La ilustración en la página siguiente se basa en la
obra de arte de Cameron Kirkman, de 11 años de edad.

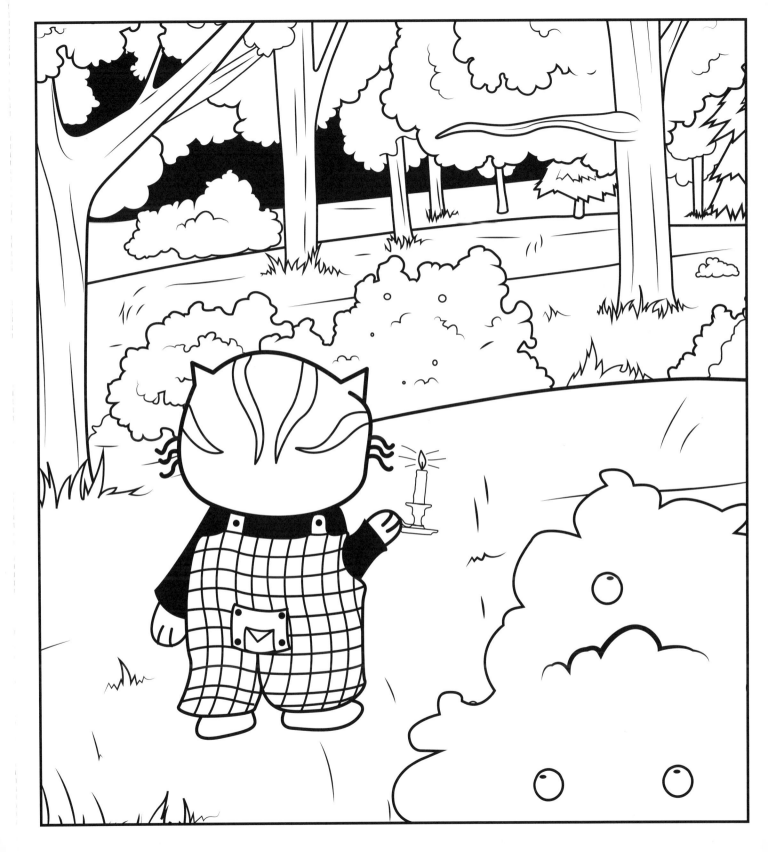

Tú pues alumbrarás mi lámpara:
Jehová mi Dios alumbrará mis tinieblas.

—*Salmo 18:28*

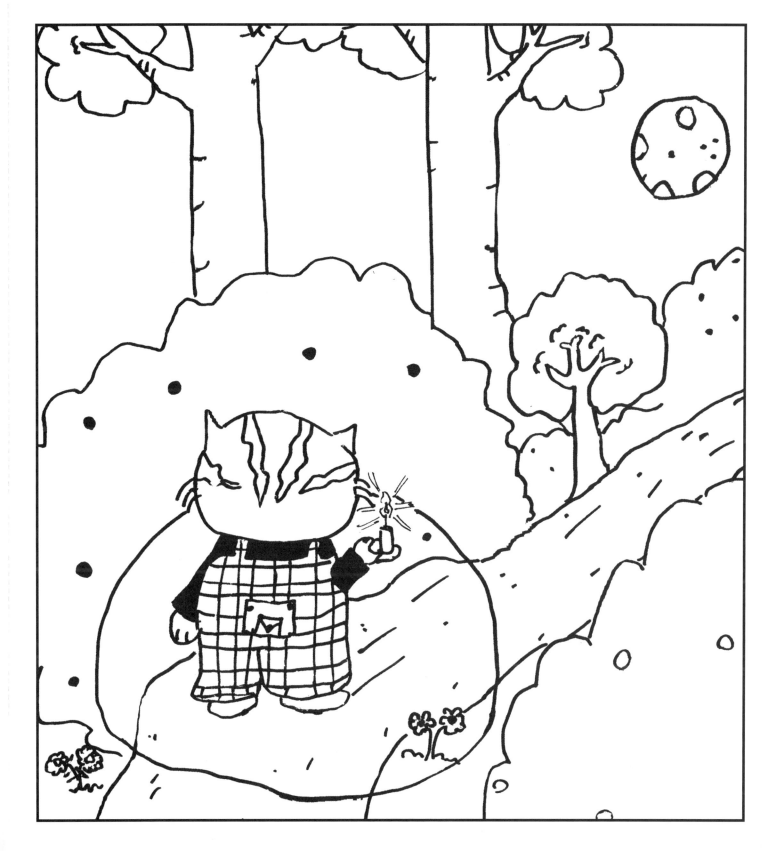

JEHOVÁ es mi luz y mi salvación: ¿de quién temeré? Jehová es

la fortaleza de mi vida: ¿de quién he de atemorizarme?

—SALMO 27:1

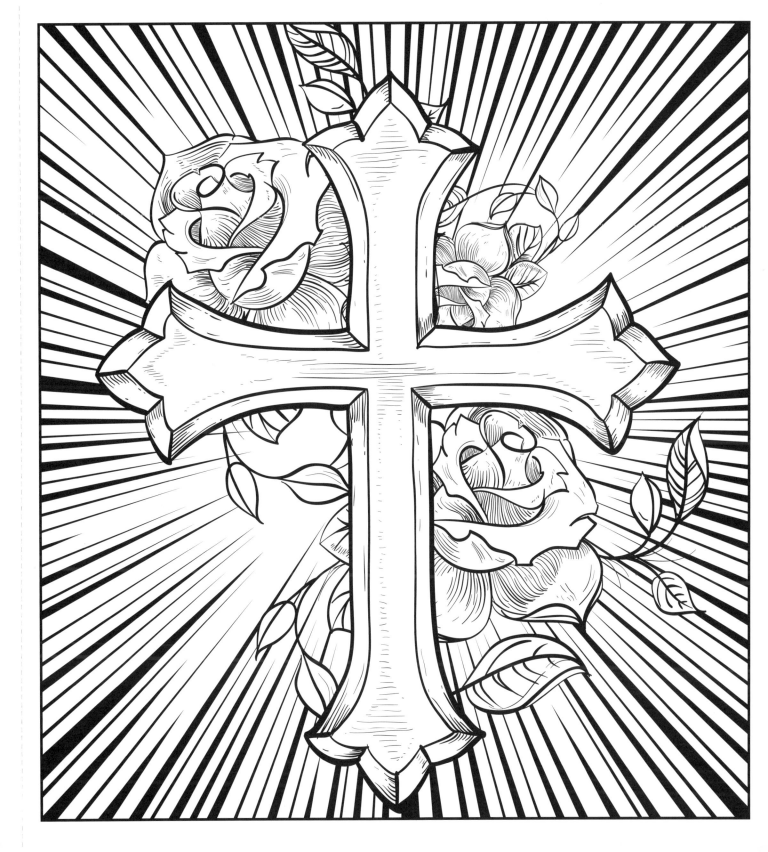

JEHOVÁ es mi luz y mi salvación: ¿de quién temeré? Jehová es la fortaleza de mi vida: ¿de quién he de atemorizarme?

—*Salmo 27:1*

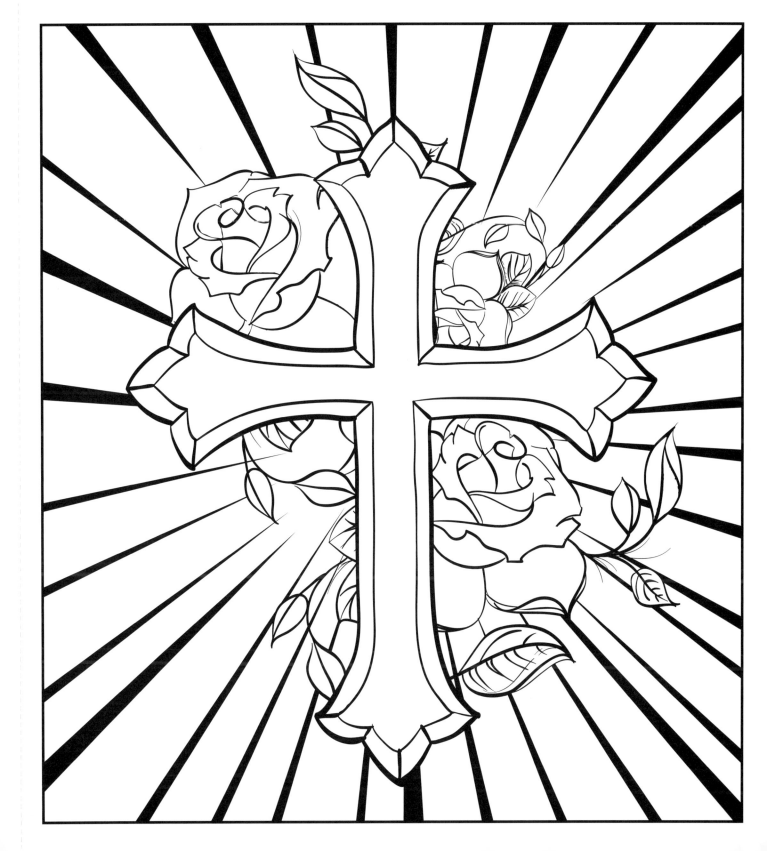

Bienaventurado el pueblo que sabe aclamarte:

Andarán, oh Jehová, a la luz de tu rostro.

—Salmo 89:15

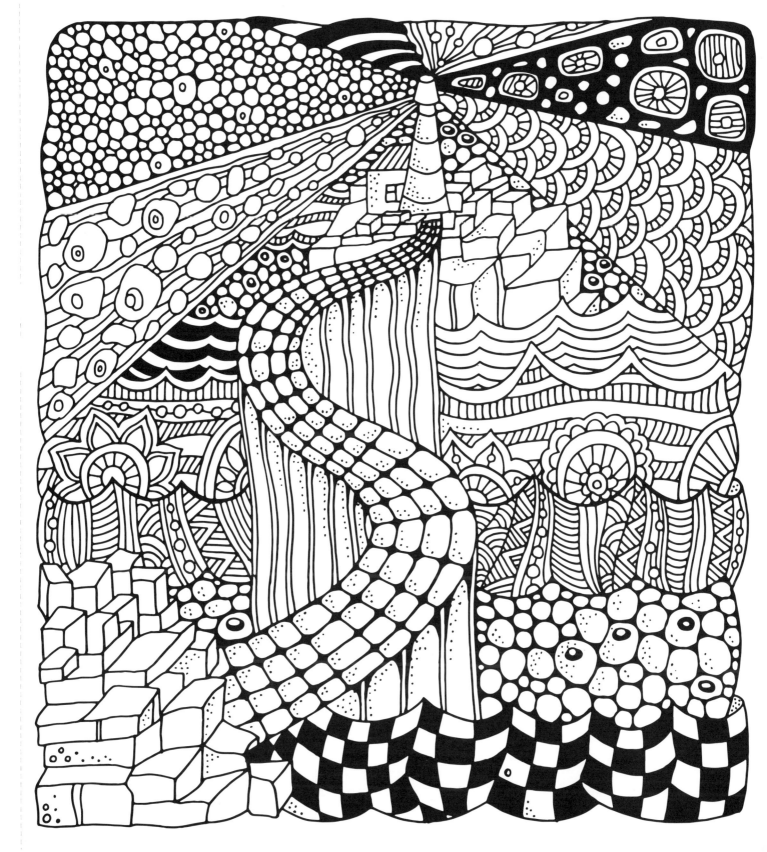

Bienaventurado el pueblo que sabe
aclamarte: Andarán, oh Jehová,
a la luz de tu rostro.

—*Salmo 89:15*

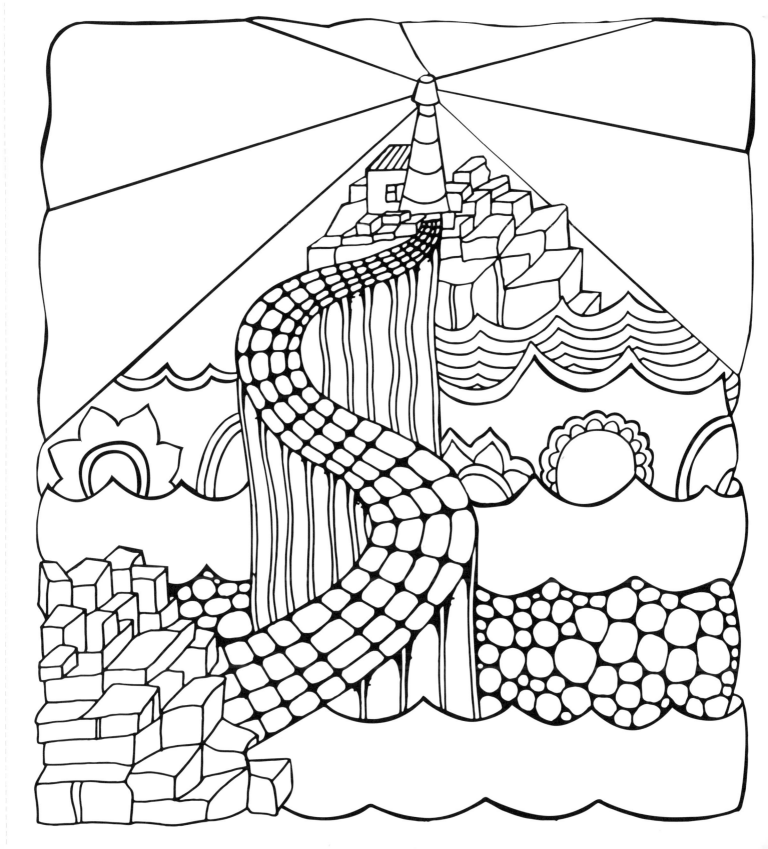

Y sobre todo, tened entre vosotros ferviente caridad;

porque la caridad cubrirá multitud de pecados.

—1 Pedro 4:8

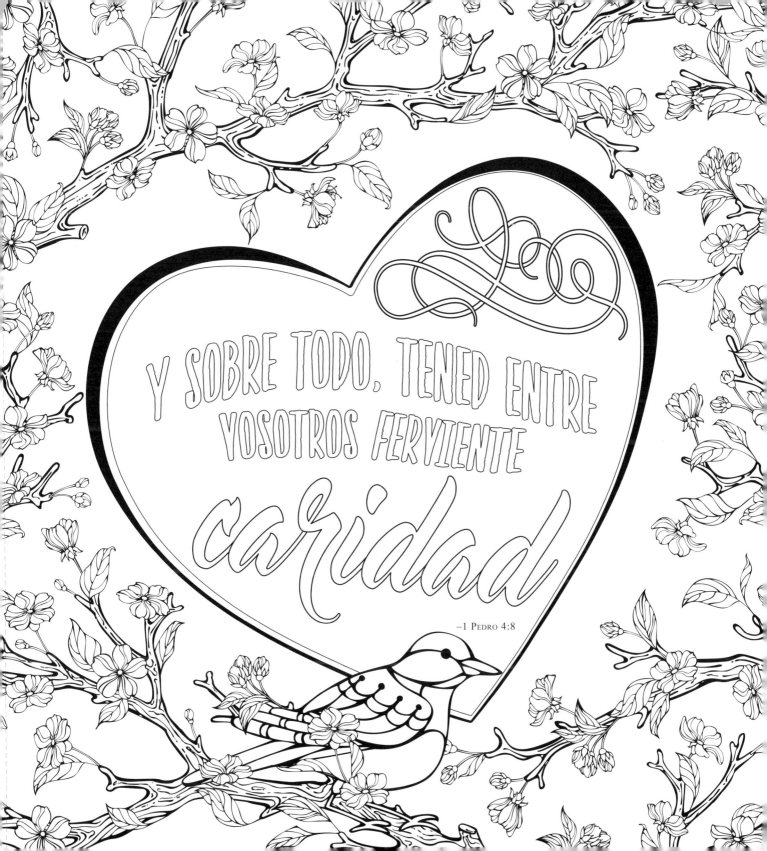

Y SOBRE TODO, TENED ENTRE VOSOTROS FERVIENTE *caridad*

−1 Pedro 4:8

Y sobre todo, tened entre vosotros
ferviente caridad; porque la caridad
cubrirá multitud de pecados.

—1 Pedro 4:8

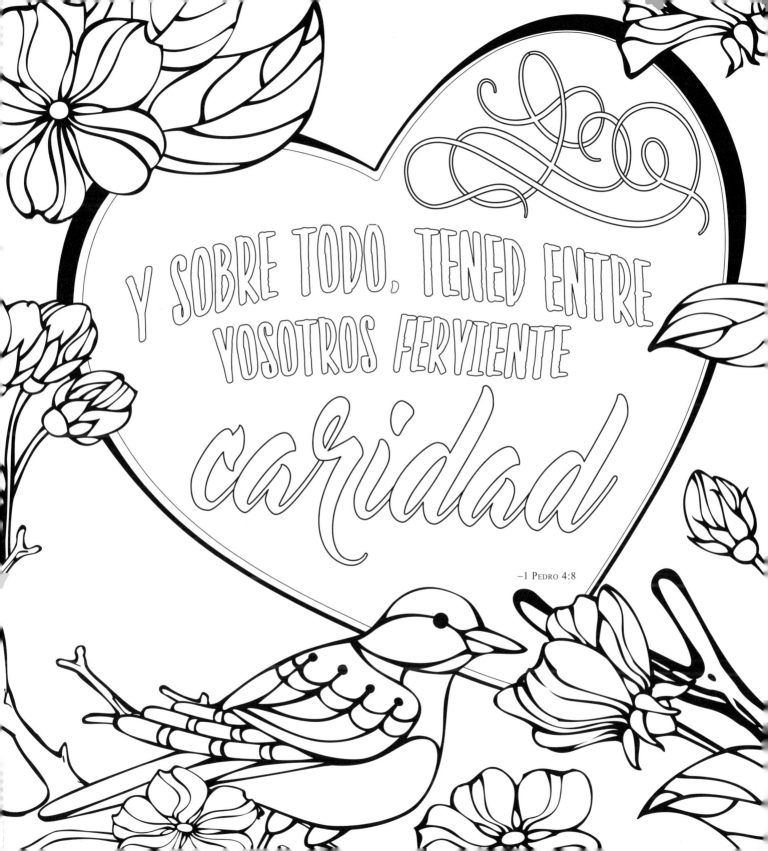

Y SOBRE TODO, TENED ENTRE VOSOTROS FERVIENTE caridad

–1 Pedro 4:8

Y hablóles Jesús otra vez, diciendo:

Yo soy la luz del mundo: el que me sigue, no andará

en tinieblas, mas tendrá la lumbre de la vida.

—JUAN 8:12, MEV

La ilustración en la página siguiente se basa en la
obra de arte de ROXANNE ZIEGLER, de 9 años de edad.

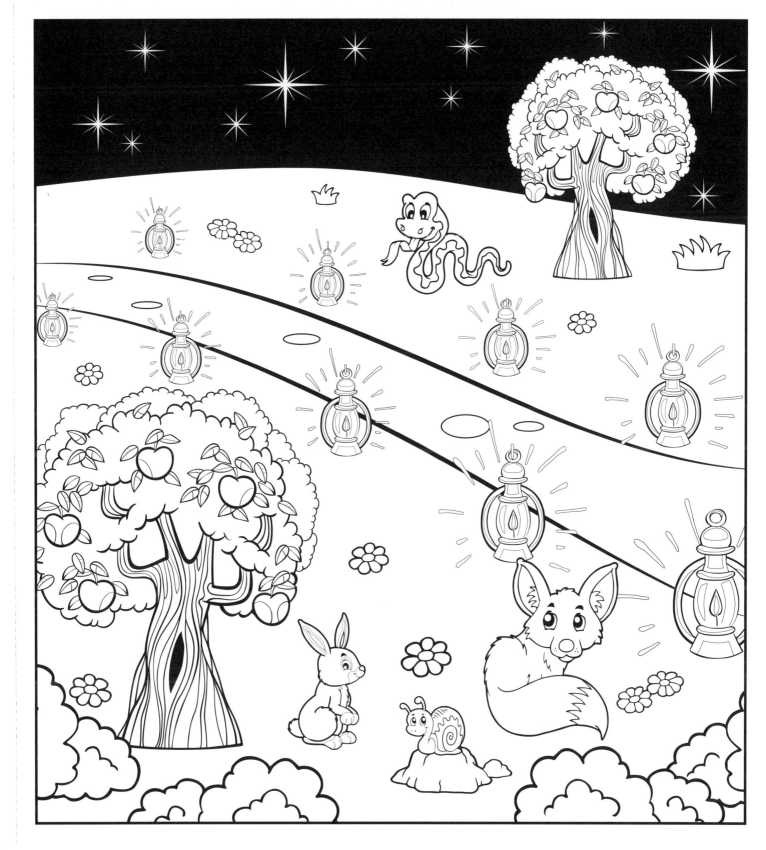

Y hablóles Jesús otra vez, diciendo:
Yo soy la luz del mundo: el que me sigue,
no andará en tinieblas, mas tendrá
la lumbre de la vida.

—Juan 8:12, MEV

La ilustración en la página siguiente la hizo Roxanne Ziegler, de 9 años.

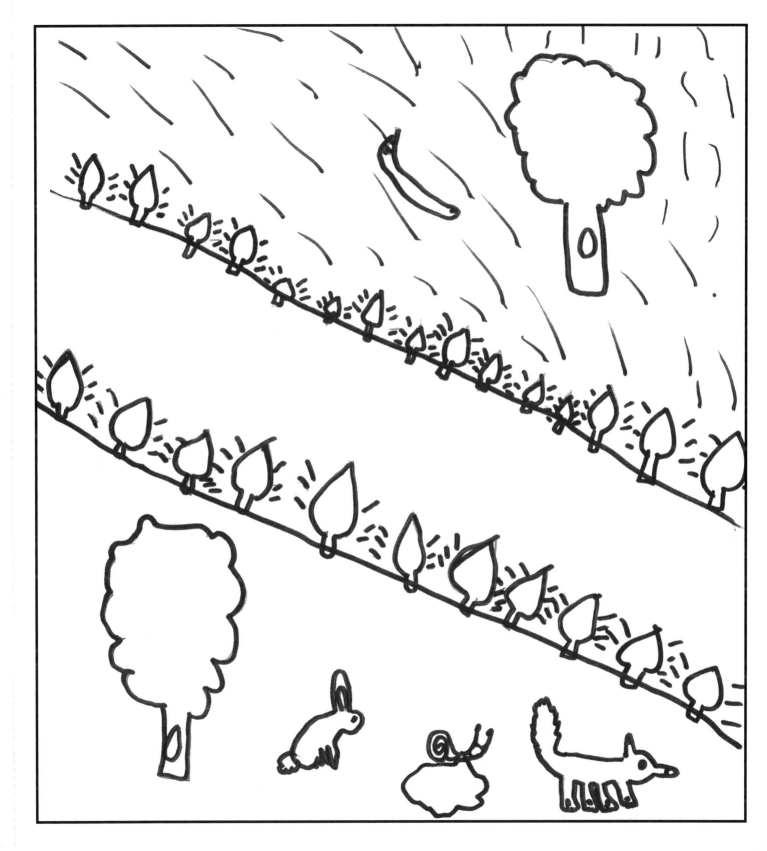

Para que la comunicación de tu fe sea eficaz,

en el conocimiento de todo el bien que está

en vosotros, por Cristo Jesús.

—Filemón 1:6

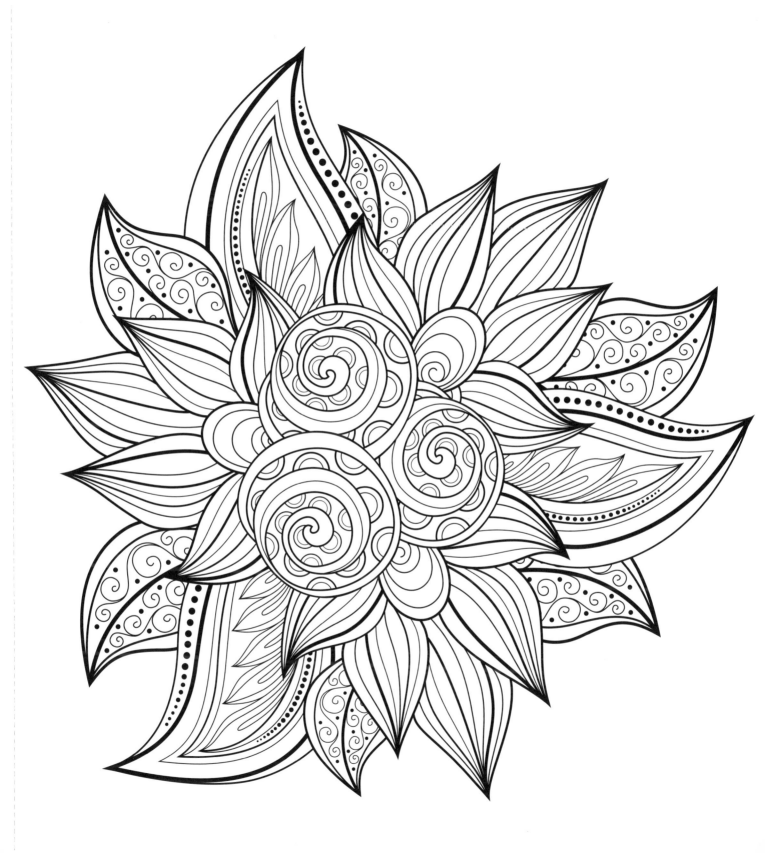

Para que la comunicación de tu fe sea eficaz, en el conocimiento de todo el bien que está en vosotros, por Cristo Jesús.

—Filemón 1:6

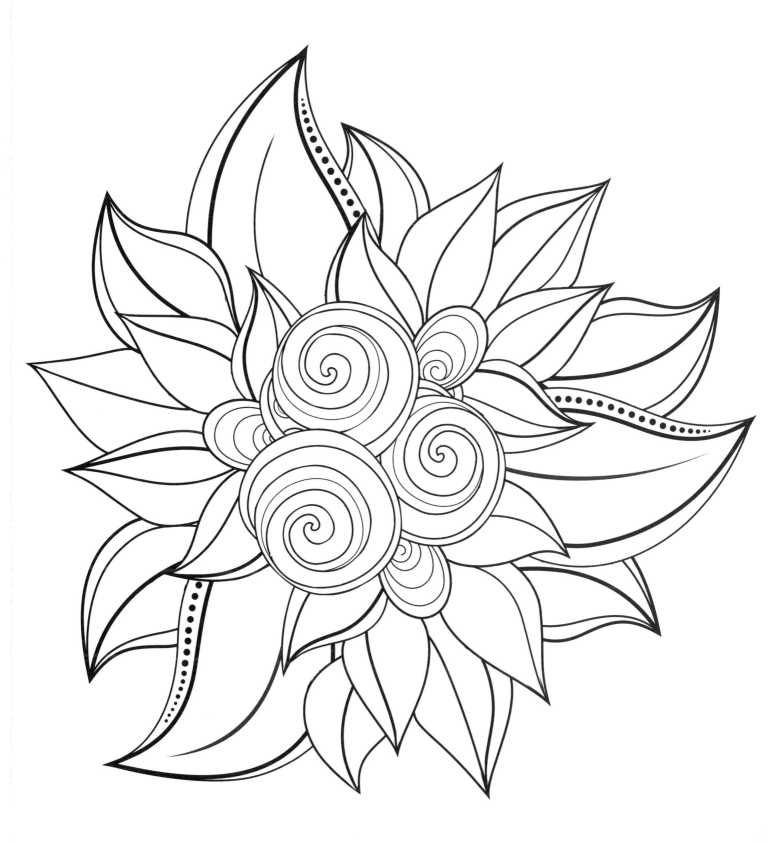

LEVÁNTATE, resplandece; que ha venido tu lumbre,

y la gloria de Jehová ha nacido sobre ti.

—Isaías 60:1

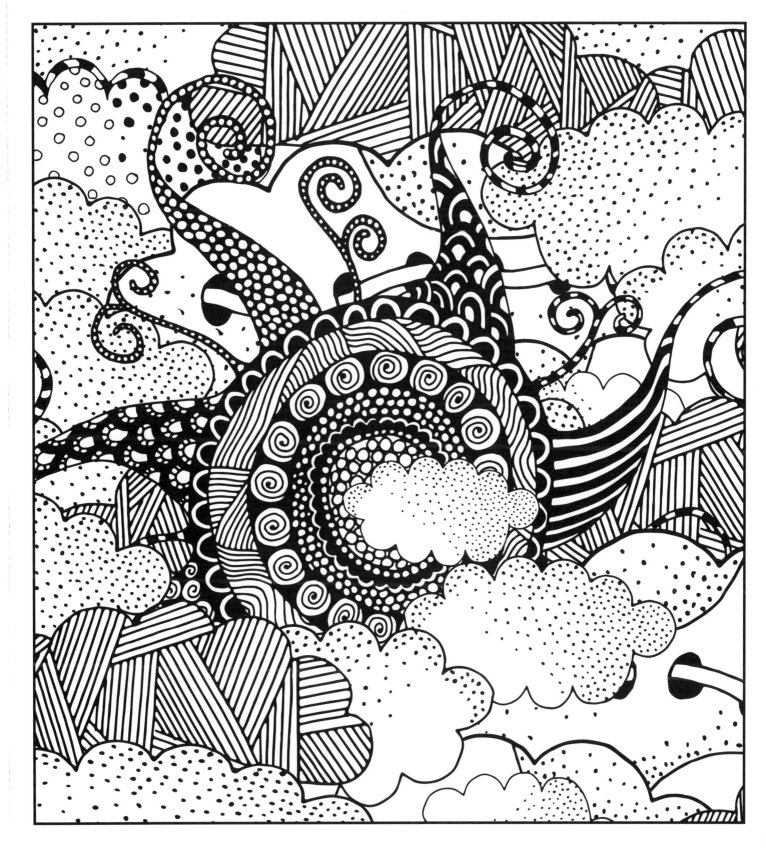

LEVÁNTATE, resplandece; que ha venido
tu lumbre, y la gloria de Jehová
ha nacido sobre ti.

—Isaías 60:1

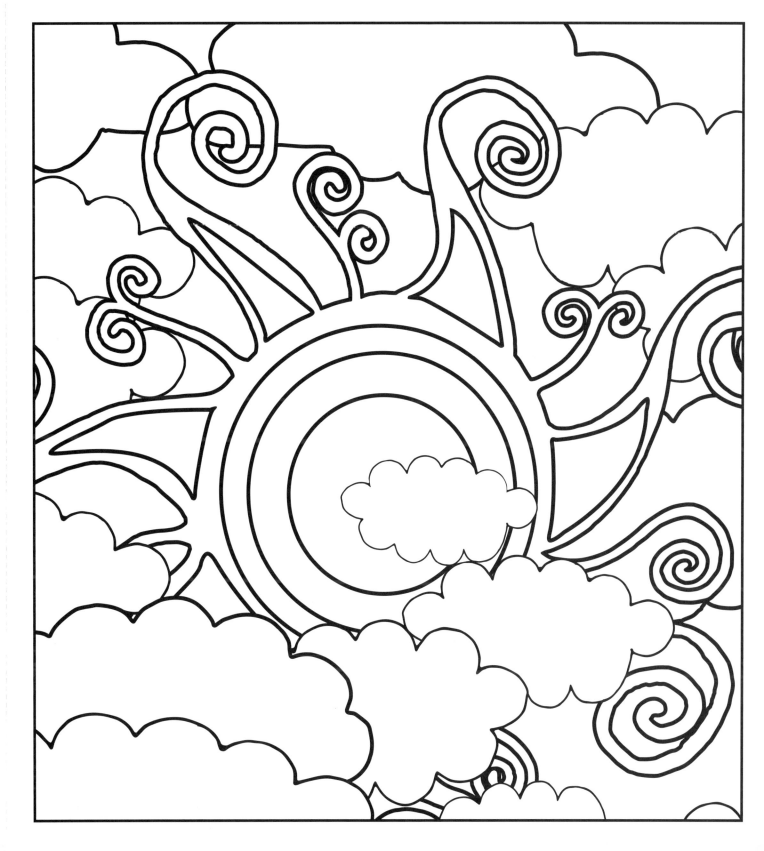

Vosotros sois la luz del mundo:

una ciudad asentada sobre un monte no se puede esconder.

—MATEO 5:14

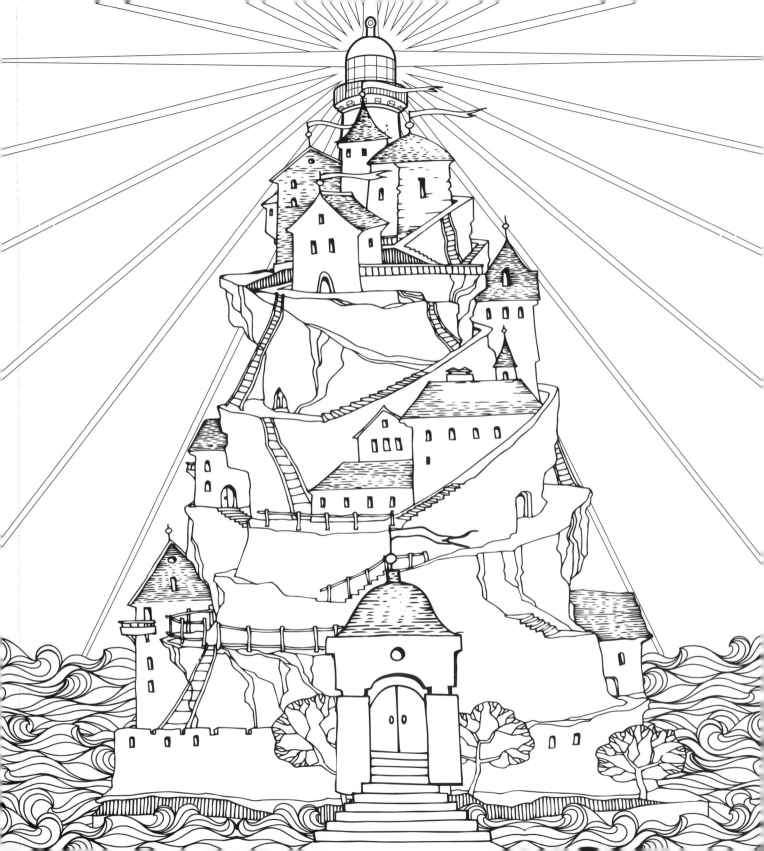

Vosotros sois la luz del mundo:
una ciudad asentada sobre un
monte no se puede esconder.

—Mateo 5:14

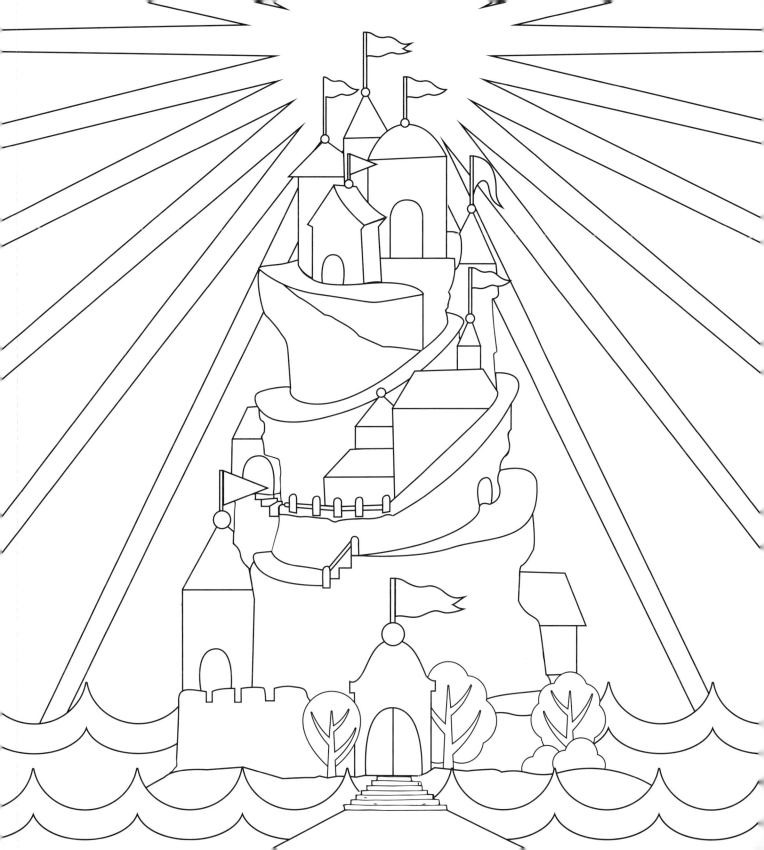

Lámpara es a mis pies tu palabra, y lumbrera a mi camino.

—Salmo 119:105

La ilustración en la página siguiente se basa en la
obra de arte de Ben McDonnough, de 12 años de edad.

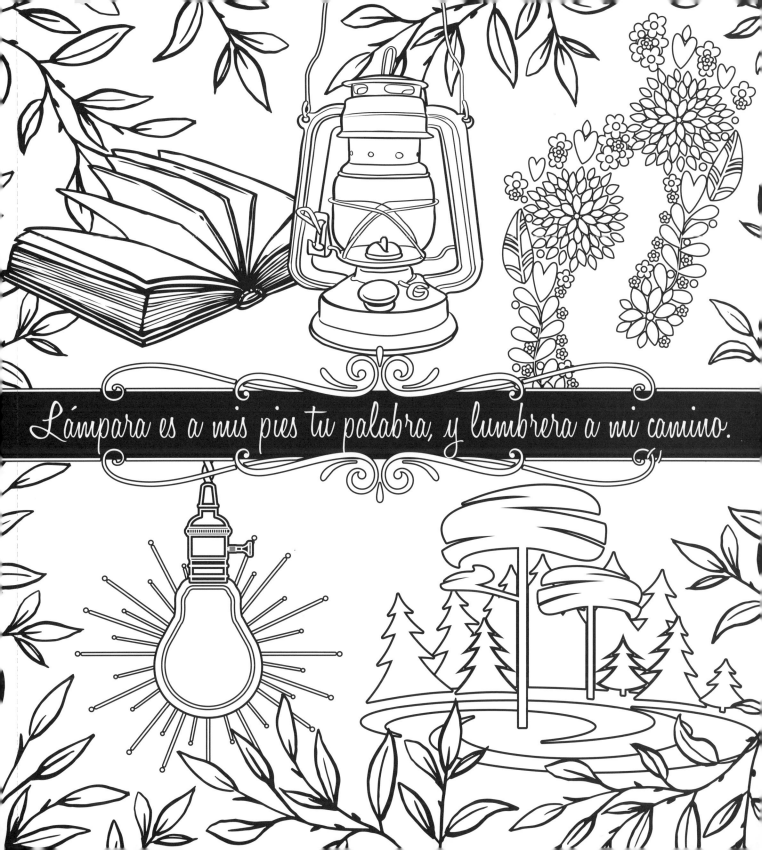

Lámpara es a mis pies tu palabra, y lumbrera a mi camino.

Lámpara es a mis pies tu palabra,
y lumbrera a mi camino.

—*Salmo 119:105*

The illustration on the next page is by Ben McDonnough, age 12.

La ilustración en la página siguiente la hizo Ben McDonnough, de 12 años.

El sol nunca más te servirá de luz para el día, ni el resplandor

de la luna te alumbrará; sino que Jehová te será por luz

perpetua, y el Dios tuyo por tu gloria.

—Isaías 60:19

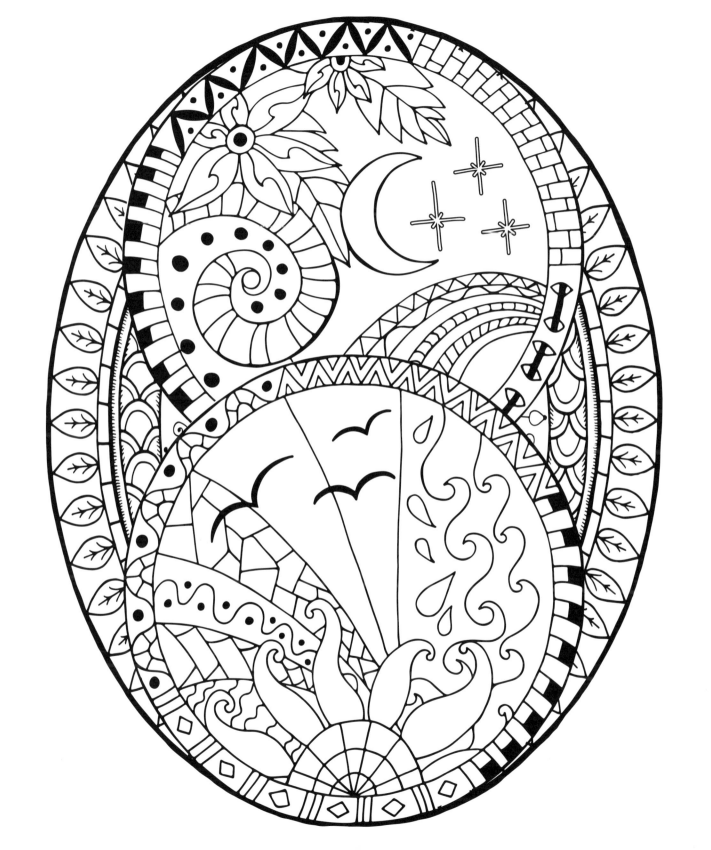

El sol nunca más te servirá de luz para
el día, ni el resplandor de la luna te
alumbrará; sino que Jehová te será por
luz perpetua, y el Dios tuyo por tu gloria.

—Isaías 60:19

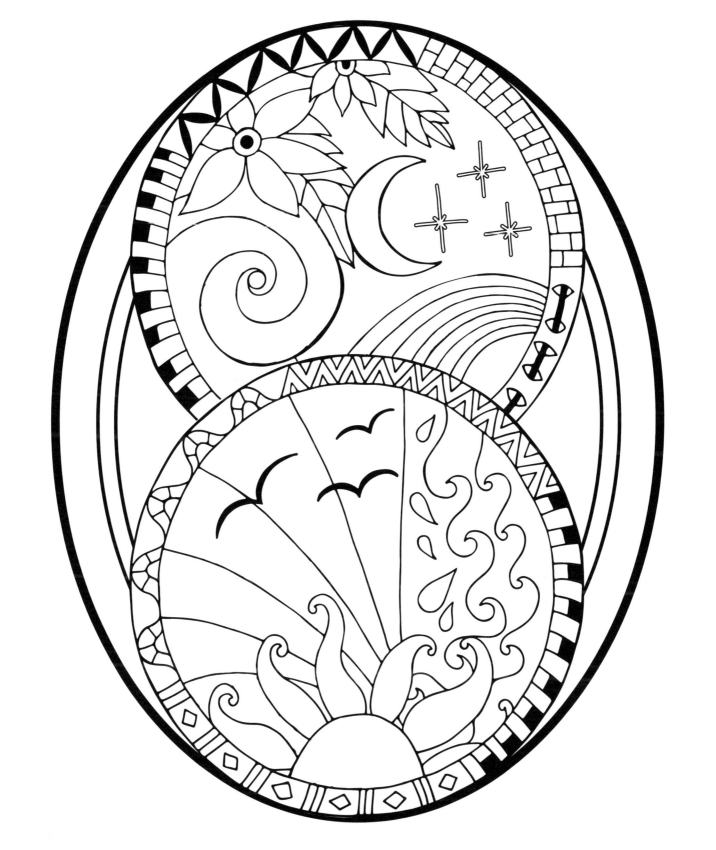

Así alumbre vuestra luz delante de los hombres,

para que vean vuestras obras buenas, y glorifiquen

a vuestro Padre que está en los cielos.

—MATEO 5:16

Así alumbre vuestra luz delante de los hombres, para que vean vuestras obras buenas, y glorifiquen a vuestro Padre que está en los cielos.

—Mateo 5:16

Y de hacer bien y de la comunicación no os olvidéis:

porque de tales sacrificios se agrada Dios.

—Hebreos 13:16

Y de hacer bien y de la comunicación
no os olvidéis: porque de tales
sacrificios se agrada Dios.

—Hebreos 13:16

Antes sed los unos con los otros benignos, misericordiosos,

perdonándoos los unos a los otros, como también

Dios os perdonó en Cristo.

—E<small>FESIOS</small> *4:32*

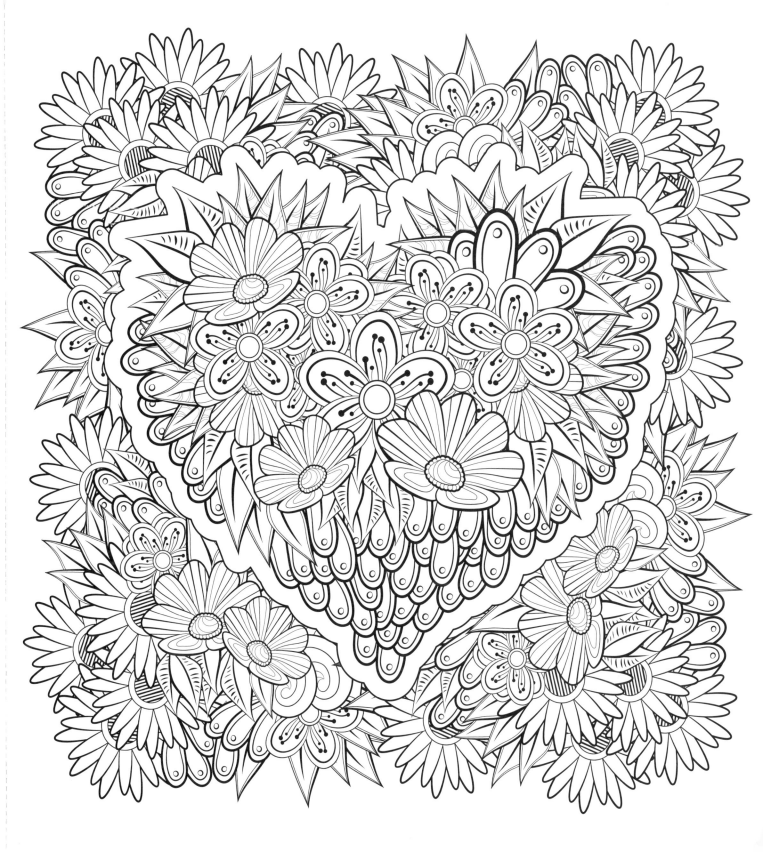

Antes sed los unos con los otros
benignos, misericordiosos, perdonándoos
los unos a los otros, como también
Dios os perdonó en Cristo.

—*Efesios 4:32*

Nadie pone en oculto la antorcha encendida,

ni debajo del almud, sino en el candelero,

para que los que entran vean la luz.

—*Lucas 11:33*

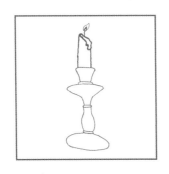

La ilustración en la página siguiente se basa en la
obra de arte de TRENT RAINIER, de 9 años de edad.

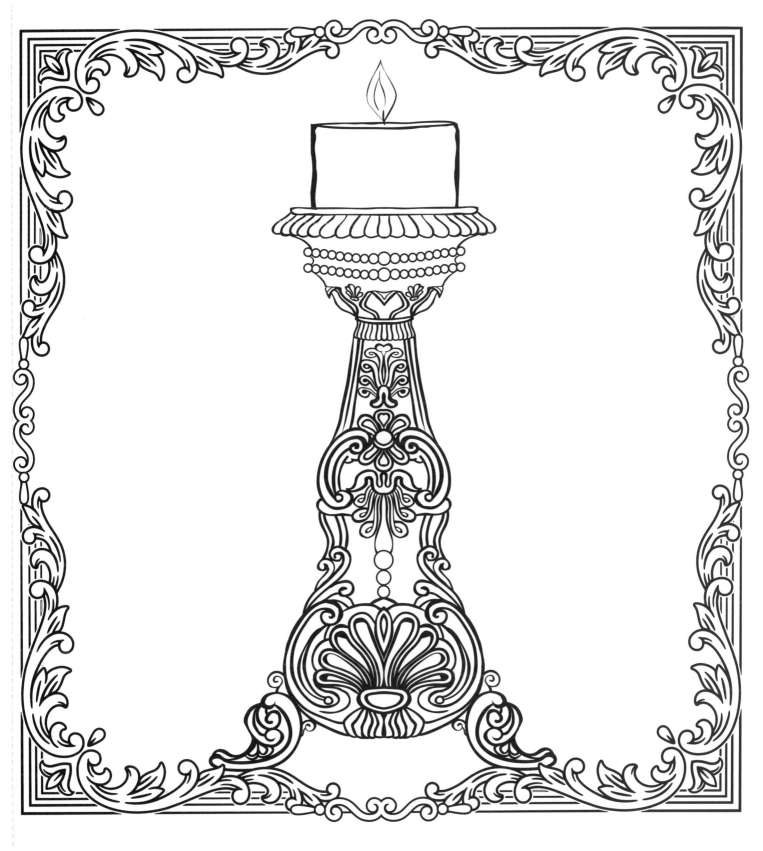

Nadie pone en oculto la antorcha
encendida, ni debajo del almud, sino
en el candelero, para que los
que entran vean la luz.

—Lucas 11:33

La ilustración en la página siguiente la hizo Trent Rainier, de 9 años.

Porque en otro tiempo erais tinieblas; mas ahora sois luz en el

Señor: andad como hijos de luz, (Porque el fruto del Espíritu es

en toda bondad, y justicia, y verdad;)

—EFESIOS 5:8–9

Porque en otro tiempo erais tinieblas;
mas ahora sois luz en el Señor: andad
como hijos de luz, (Porque el fruto
del Espíritu es en toda bondad,
y justicia, y verdad;)

—*Efesios 5:8-9*

Y la luz en las tinieblas resplandece;

mas las tinieblas no la comprendieron.

—JUAN 1:5

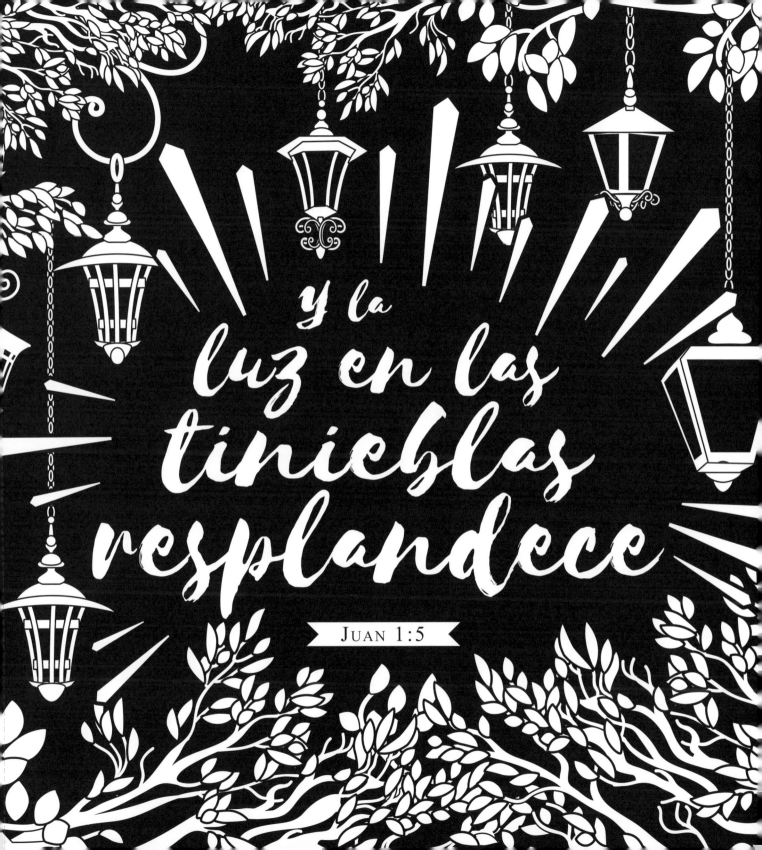

y la luz en las tinieblas resplandece

Juan 1:5

Y la luz en las tinieblas resplandece;
mas las tinieblas no la comprendieron.

—Juan 1:5

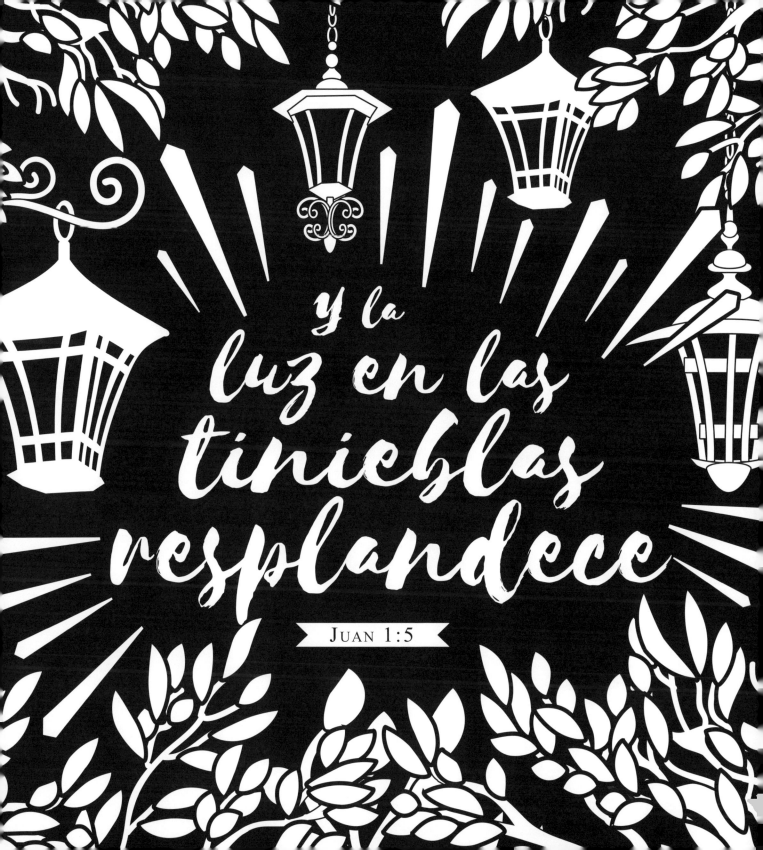

y la luz en las tinieblas resplandece

Juan 1:5

Carísimos, amémonos unos a otros; porque el amor es de Dios.

Cualquiera que ama, es nacido de Dios, y conoce a Dios.

—1 Juan 4:7

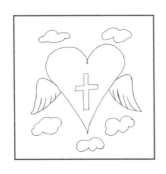

La ilustración en la página siguiente se basa en la obra
de arte de Karlie Grace Caggiano, de 10 años de edad.

Carísimos, amémonos unos a otros; porque el amor es de Dios. Cualquiera que ama, es nacido de Dios, y conoce a Dios.

—1 Juan 4:7

La ilustración en la página siguiente la hizo Karlie Grace Caggiano, de 10 años.

Porque todos vosotros sois hijos de luz, e hijos del día;

no somos de la noche, ni de las tinieblas.

—1 Tesalonicenses 5:5

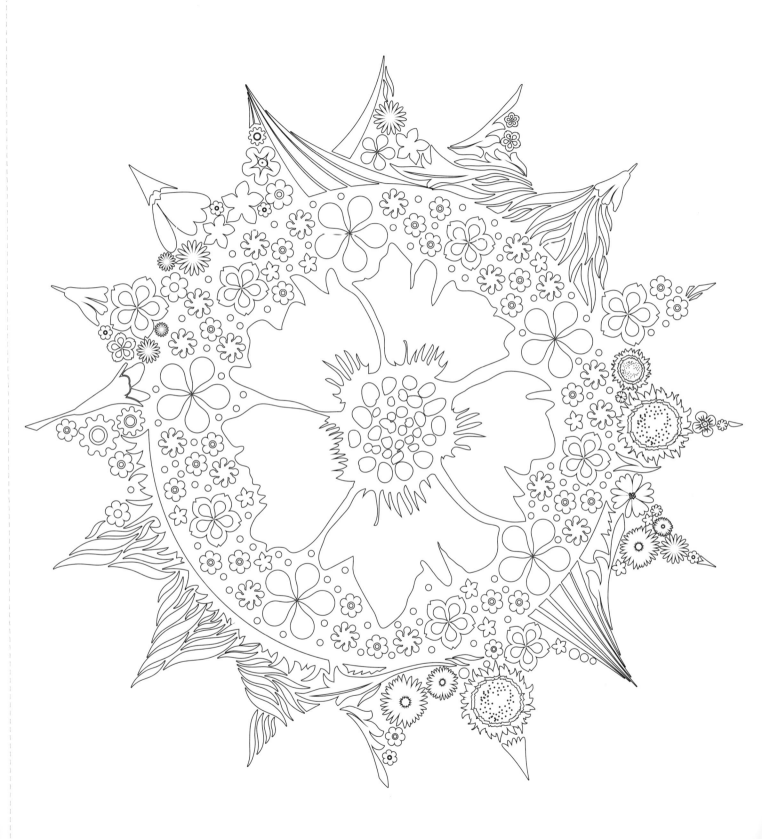

Porque todos vosotros sois hijos de luz,
e hijos del día; no somos de la noche,
ni de las tinieblas.

—1 Tesalonicenses 5:5

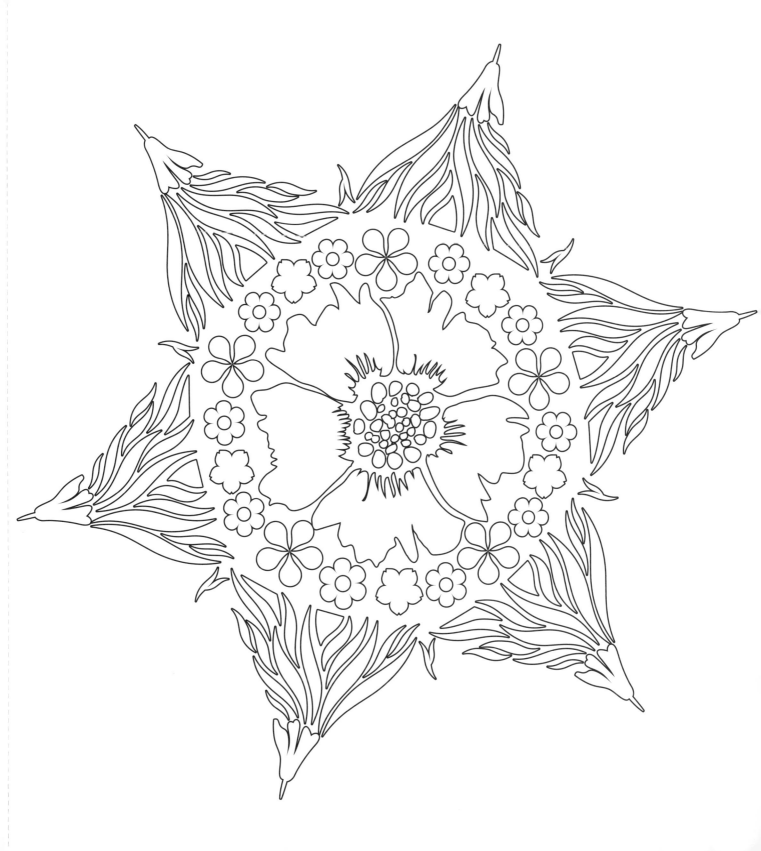

Yo la luz he venido al mundo, para que todo aquel

que cree en mí no permanezca en tinieblas.

—Juan 12:46

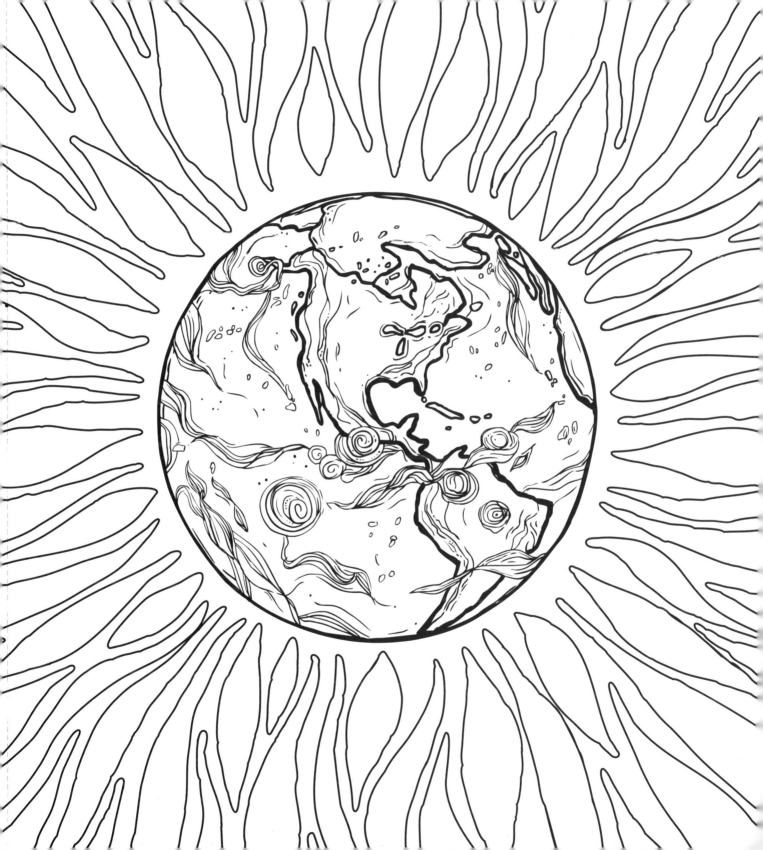

Yo la luz he venido al mundo, para que todo aquel que cree en mí no permanezca en tinieblas.

—Juan 12:46

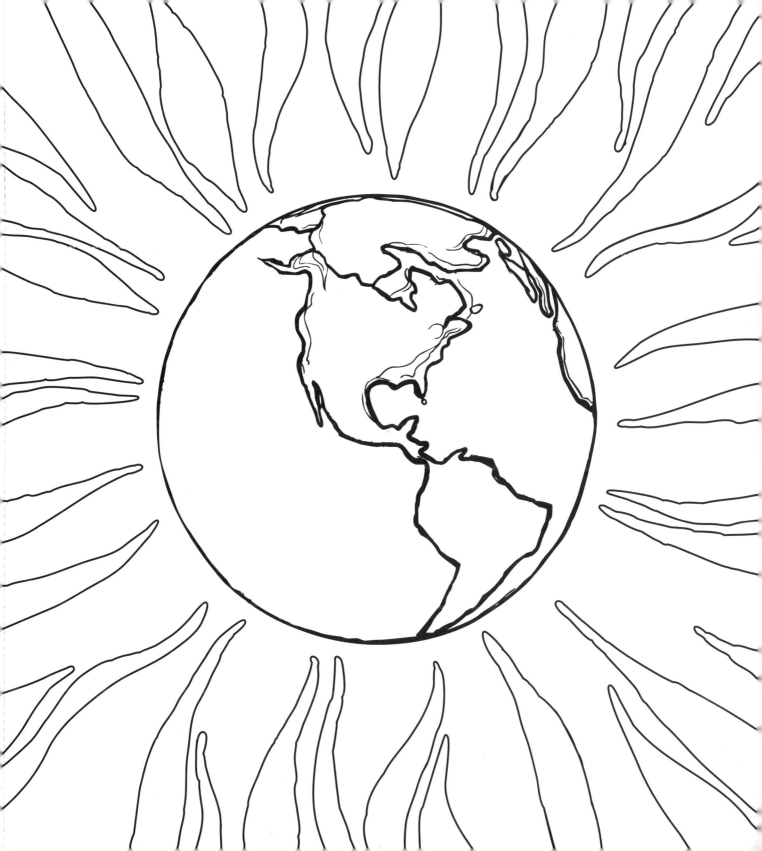

La mayoría de los productos de Casa Creación están disponibles a un precio con descuento en cantidades de mayoreo para promociones de ventas, ofertas especiales, levantar fondos y atender necesidades educativas. Para más información, escriba a Casa Creación, 600 Rinehart Road, Lake Mary, Florida, 32746; o llame al teléfono (407) 333-7117 en Estados Unidos.

Mamá y yo—Esta lucecita mía por Passio
Publicado por Casa Creación
Una compañía de Charisma Media
600 Rinehart Road
Lake Mary, Florida 32746
www.casacreacion.com

Director de Diseño: Justin Evans
Diseño de la portada por: Lisa Rae McClure
Diseño interior: Justin Evans, Lisa Rae McClure, Vincent Pirozzi

Ilustraciones: Getty Images / Depositphotos

La cita de Germaine Copeland fue traducida de
Prayers That Avail Much: Blessings for Little Ones
[Oraciones que ayudan mucho: Bendiciones para pequeños]
(Lake Mary, FL: Charisma Media, 2004), 69.

Primera edición

ISBN: 978-1-62999-019-4

16 17 18 19 20 — 987654321

Impreso en los Estados Unidos de América